崞

凝

操

形

於

天

用

能

端

玉

河

山

声

金

岳

镇

爰

在

知

命

孝

性

湛

越是使庶族挨歸仁帝宗佟式暨賓衡徙御大許羣言王應撥響

越，是使庶族归仁，帝宗攸式。暨宝衡徙御，大讯群言，王应机响

4

发，首契乾衷，遂乃宠彰司勋，赏延金石。而天不遗德，宿耀沦

敛首

契乾

遂乃

宠彰

赏延司

金勋

石而

不天

遗

德

宿

耀

沦

光以太和廿年
歲在丙子八月
壬辰朔二日癸
巳春秋五十薨

於邺。皇上震悼，諡曰惠王，葬以彝典，以其年十二月庚申朔

於　以　悼　皇
邺　彝　諡　上
二　典　曰　震
月　以　惠
庚　其　王
申　年　葬
朔

廿六日乙酉窆於芒山。松門巳杳，玄閭將蕪，故刊茲幽石，銘德

熏垆。其辞曰：帝绪昌纪，懋业昭灵。浚源流昆，系玉层城。惟王

熏爐其辭曰

帝緒昌紀懋

昭靈浚源流

系玉層城惟王

集庆，托耀曦明。育躬紫禁，秀发兰坰。洋洋雅韵，遥遥渊渟。瞻山

集慶，託耀曦明。育躬紫禁，秀發蘭坰。洋洋雅韻，遙遙淵渟。瞻山

凝

量

援

風

烈

馨

卷

命

夙

降

朱

黻

早

龄

齒

基

牧

函

栎

终

撫

魏

亭

威

埶

西黔 惠结东氓
旻不锡瑕 景仪坠倾
隆倾銮和歇辔
委攬窮榮泉宮

西黔，惠结东氓。旻不锡瑕，景仪坠倾。銮和歇辔，委樏穷茔。泉宫

永晦，深埏长铜。敬勒玄瑶，式播徽名。

永晦

深埏

长铜

敬勒

玄瑶

式

播

徽

名

《孟敬训墓志》魏代杨（扬）州长史、南梁郡太守、宜阳子司马景和妻墓志铭。夫人姓孟，字敬训，清河人也。盖中散大夫之幼女，陈郡府君之季妹。夫人资含章之淑气，禀怀睿之奇风，芬芳特出，英华秀生，婉问河洲，鼓钟千

魏代杨州长史南梁郡太守

宜阳子司马景和妻墓志铭

夫人姓孟字敬训清河

盖中散大夫之幼女陈郡府

君之季妹夫人资含章之淑

气禀怀睿之奇风芬芳特出

英华秀生婉问河洲鼓钟千

里年十有七而作媚於司馬
氏自笄發從人捡無違度
德孔俯婦宜純俯奉賜姑
恭孝興名接娣姒以謙慈作
稱恒寬心靜質舉成物軌謹
言慎行動為人範斯而謂三
宗厲矩九族承規者矣又夫

里。年十有七而作嫔於司马氏。自笄发从人，捡（检）无违度，四德孔修，妇宜纯备。奉舅姑以恭孝与名，接娣姒以谦慈作称。恒宽心静质，举成物轨，谨言慎行，动为人范。斯所谓三宗厉矩，九族承规者矣。又夫

人性寡妒媢，多於容纳。敦桃天之宜上，笃小星之逮下。故能庆显螽斯，五男三女，出入闺闱。讽诵崇礼，义方之诲既形，幽闲之教亦著。然尽力事上，夫人之勤；夫妇有别，夫人之识：舍恶从善，夫人之志；内

人性寡妒，多非容納，敦桃

天之宜上，篤小星之逮下。故

能慶顯螽斯，五男三女，出入

閨闈，諷誦崇禮，義方之誨

彩幽閑之教亦著，然盡力事

上，夫人之勤；夫婦有別，夫人

之識，捨惡從善，夫人之志；內

宗加密，夫人之怃；姻於外亲，夫人之仁。夫人有五器，而加之以躬捡（俭）节用。岂悟天道无知，与善徒言，享年不永，凶图横集。春秋卅有二，以延昌二年夏六月甲申朔廿日癸卯，遘疾奄忽薨於寿春。呜呼哀

哉！粤三年正月庚戌朔十二日辛酉归葬於乡坟，河内温县温城之西。实以营原兴垄，窀野成丘，故式述清高，而为颂云：穆穆夫人，乘和诞生。兰聚蕙糅，玉润金声。令问在室，徽音

哉粤三年正月庚戌朔十

二日辛酉归葬於乡坟河内温

縣温城之西实以营原兴垄

窀野成丘故式述清高而为

颂云穆穆夫人乘和诞生兰聚蕙

禄玉润金声令问在室徽音

事庭。方孚洪烈，范古流名。如何不淑，早世徂（徂）倾，思闻后叶，刊石题诚。

《王诵妻墓志》魏徐州琅耶郡临沂县都乡南仁里通直散骑常侍王诵妻元氏志铭。祖高宗文成皇帝，

魏徐州琅耶郡臨沂縣都鄉南仁里通直散騎常侍王誦妻元氏誌銘。祖髙宗文成皇帝

父侍中太尉安豐圉

王。主名貴妃，河南

洛陽人也。年廿九

次丁酉二月壬辰朔

十四日乙巳亡於洛

父侍中太尉安豐圉王。主名贵妃，河南洛阳人也。年廿九，岁次丁酉二月壬辰朔十四日乙巳亡於洛

陽之學里宅粤八月
庚寅朔廿日己酉窆
于河陰之西北山懼
岸谷之易遷朝市之
侵逼乃勒石傳徽庶

阳之学里宅。粤八月庚寅朔廿日己酉窆于河阴之西北山。惧岸谷之易迁，朝市之侵逼，乃勒石传徽，庶

園王令問不已克誕

髙宗諒唯恭孖灼灼

隆祉神人告遷穆穆

樞電慶漸姬川天祇

胙不朽其詞曰祥發

淑德，怀兹具美。如玉在荆，由珠居泛。敬慎言容，惇悦书史。爰从爰降，腾徽素里。女仪既穆，妇行必齐。智高

洲德懔兹具美如玉
荏荆由珠居泛敬慎
言容惇悦書史爰従
爰降騰徽素里女儀
眺穆婦行必齋智髙

密母辯麗袁妻霜華
閨內松茂中閨如何
不吊宛爾徂淪桂銷
初馥蘭實方春象筵
虛廓黼帳凝塵言歸

宅兆即此玄扃惟荒
旱驾哀挽在庭霜月
晨下松风夜清百龄
曾几遐此长冥生平
一罢金石徒声

宅兆，即此玄扃。惟荒早驾，哀挽在庭。霜月晨下，松风夜清。百龄曾几，遐此长冥。生平一罢，金石徒声。

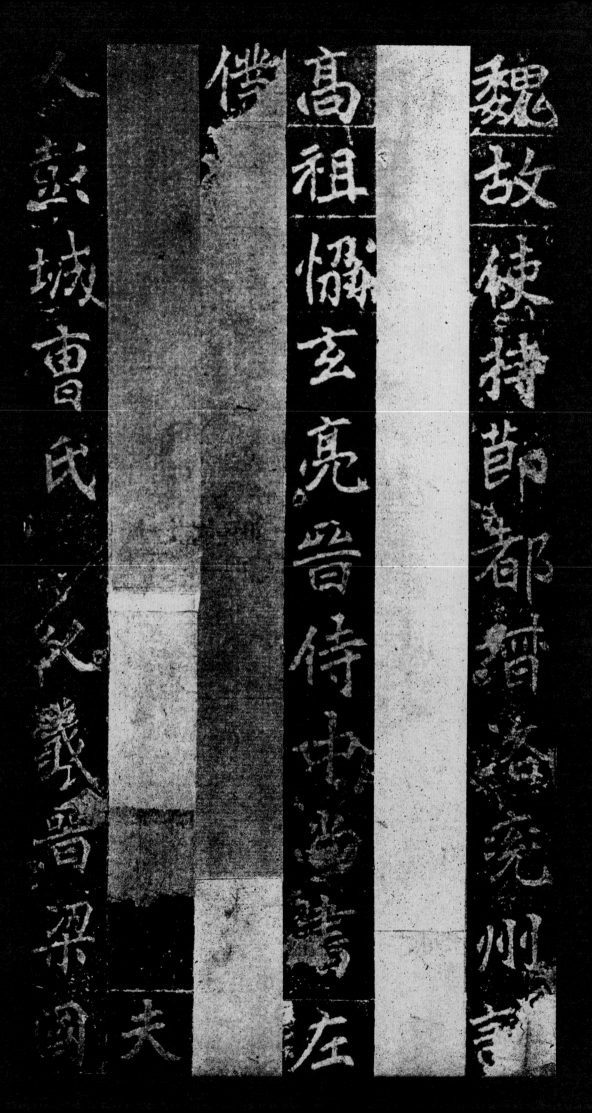

《刁遵墓志》魏故使持节都督洛兖州……高祖协，玄亮，晋侍中尚书左仆……夫人彭城曹氏，父羲。晋梁国

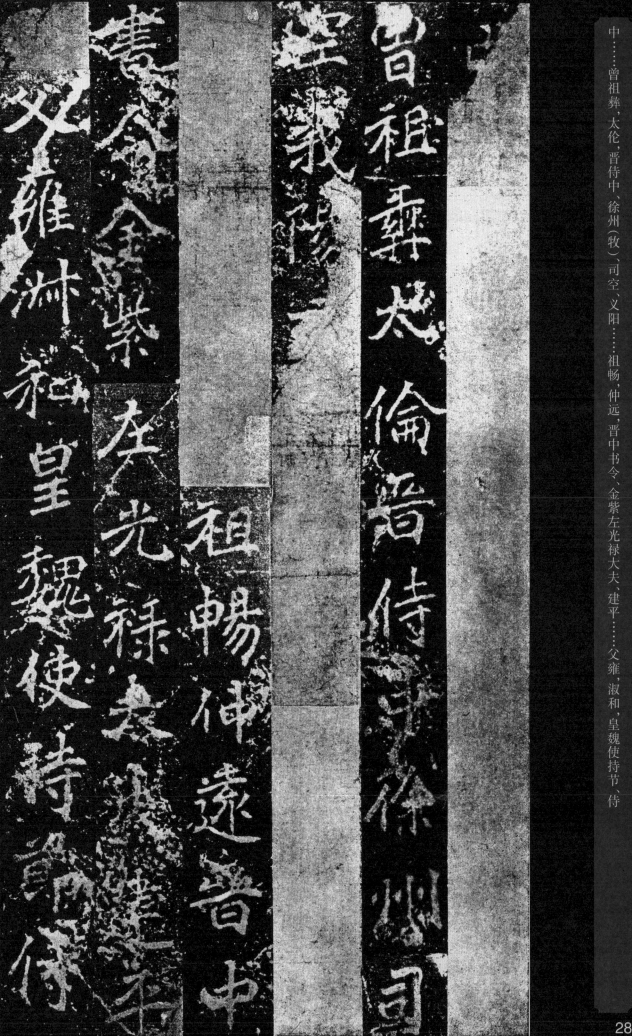

中……曾祖彝，太伦；晋侍中、徐州（牧）、司空、义阳……祖畅，仲远，晋中书令、金紫左光禄大夫、建平……父雍，淑和，皇魏使持节、侍

28

中、都督扬豫兖徐四州……徐豫冀三州刺史、东安简公。夫人琅耶王氏，父……公讳遵，字奉国，勃海饶安人也。姓氏之兴，录

勃海饶安人也姓氏之兴

公讳遵字奉国

夫人琅耶王氏父

徐豫冀州刺史东安简

中都督杨豫兖徐四州

於帝图,中叶……广渊,谟明有晋。祖、父以忠肃恭懿,联辉建侯。所见者世往传开……之外,不复铭於幽泉也。公禀惟岳之灵,挺基

於帝圖中世

廣淵謨明宥晉

祖父以忠肅恭懿聯輝建侯

見者世往傳開

之外不復銘於

幽泉池公稟寒惟岳之靈挺基

仁之德，忠孝本於立……以小节而求名，无虚誉以眩世，少能和俗，於人无际，但昂然愕然者，有……侍中、中书监、司空文公高允，皇代之儒宗，见而

仁之德，忠孝本於立……以小節而求名，無虛譽以眩世，少能和俗，於人無際，但昂然愕然者，有……侍中、中書監、司空文公高允，皇代之儒宗，見而

异之，便以女妻焉。太和中……寻拜魏郡太守。宽明临下，而德洽于民。正始中，征为太尉高阳王谘议参军事……有古人之风，器而礼焉。俄而转大司农少卿，均

节九赋，以丰邦用。莅事未期，迁使持节，都督洛州诸军事、龙骧将军、洛州刺史。公之立政，惠流两疆，平阳慕化，辟地二百。方一江沔，成功告老。上天不吊，忽焉降疾。熙平元年

秋七月廿六日，春秋七十有六，薨于位。朝廷痛悼，百寮追惜，赠使持节，都督[兖]州诸军事、平东将军、兖州刺史，侯如故，加谥曰惠，礼也。惟公为子也孝，为父也慈，在臣也忠，居

秋七月廿
六曰春秋七十有
亥薨于位朝廷痛悼百寮追
懷贈使持節都督兖州諸軍
事東將軍兖州刺史侯如
謚曰惠禮也惟公為子
也孝為父也慈在臣也忠居

34

蕃也治。兄弟穆常棣之亲，朋友著必然之信。尊贤容众，博施无穷，载仁抱义，行藏罔滞，温恭好善，桑榆弥笃。小子整等，泣徂年之箭骏，痛龟筮之告祥，奉灵輴而号恸，迁神枢

於故鄉。以二年歲次丁酉冬十月己丑朔九日丁酉，窆於饒安城之西南孝義里，皇考儀同簡公神塋之左。松門永閟，深扃長鍵，庶鐫石於下壤，仰志德於幽泉。其辭曰：

於故鄉以二年歲次丁酉冬
十月己丑朔九日丁酉窆於皇
饒安城之西南孝義里
考儀同簡公神塋之左松
永閟深扃長鍵庶鐫石於下
壤仰誌悳於幽泉其辭曰

攸攸縣胄帝僵之胤

驎頁自唐暨晋明哲迭興忠繼

絕傷在洛雲居祖楊岳鎮代貞

鯨興虐金厯道亡於昭我祖

祖違難来翔位班鼎列朝望

斯光顯顯懿考奉構腰璜

低仁挺信攄德標明紐龜出
守入讚台衡惠霑千里道懋
槐庭清風遙被徽音遠盈曰
登農哉播稼是司巍巍高廩
禮教將怡邊城候捍戎氓仁
治秉祗肅命董牧宣威方

克庄，燕翼遐龄。庶乘和其必寿，泣信顺而徂倾。攀号兮罔诉，摧裂兮崩声。铭遗德兮心以糜，刊泉石兮恸深扃。夫人同郡高氏。父允，侍中、中书监、司空咸阳文公。

維大魏延昌二年歲次癸已
二月丙辰朔廿九日甲申故
處士元君墓誌銘
君諱顯儁河南洛陽人也君
夫太一玄象之原雲門靈鳳
之美固以瓊峯方里秘鑿無

维大魏延昌二年岁次癸巳（巳）二月丙辰朔廿九日甲申故处士元君墓志铭。君讳显俊，河南洛阳人也。若夫太一玄象之原，云门灵风之美。固以琼峰

津龍攅紫引綿於竹帛景穆
皇帝之曾孫鎮北將軍冀州
刻史城陽懷王之季子也君
資性夙靈神徽卓尓少翫之
奇琴書逸影雖曾閔淳孝無
以加其前顏子餐道亦莫邁

津，龙条紫引，绵於竹帛。景穆皇帝之曾孙，镇北将军、冀州刺史、城阳怀王之季子也。君资性夙灵，神仪卓尔，少玩之奇，琴书逸影。虽曾闵淳孝，无以加其前；颜子餐道，亦莫迈

其后。日就月将，若望舒荡魄；年成岁秀，若腾曦洁草。松邻竹侣，熟不仰叹矣。是则慕学之徒，无不欲轨其操，既成之儒，无不欲会其文，以为三益之良朋也。若乃载笑载言，则

其後日就月將若望舒蕩魄年成歲秀若騰曦潔草松竹侶熟不仰歎矣是則慕學之徒無不欲軌其操既成之儒無不欲會其文以為三益之良朋也若乃載笑載言則

於　正　秀　何　璨　玄
宣　月　哲　以　普　談
化　丙　甫　加　蒼　雅
里　戌　齡　焉　舒　質
第　朔　三　而　早　出
粤　十　五　報　善　入
二　四　以　善　斛　翱
月　日　延　無　慶　翔
廿　己　昌　徵　奇　金
九　亥　二　殲　聲　聲
日　卒　年　兹　然　璨

窆於瀍涧之滨。痛春兰之早折，伤琴书之永夃，以追吊之未罄，更载琢於玄石。其辞曰：惜惜夫子，令仪令哲。独抱芳兰，陵践霜雪。且琴且书，俞光俞烈。扶摇未搏，逸翰先折。春

窆于瀍峒之滨痛春蘭之早
折傷琴書之永夃以追吊之
未罄更載琢於玄石其辭曰
惜惜夫子令儀令哲獨抱芳
蘭陵踐霜雪且琴且書俞光俞
俞烈扶搖未搏逸翰先折春

風既扇暄鳥亦還如何是節

剪桂劘蘭泉門掩燭幽夜多

寒斯人永矣金石流刊

45

《崔敬邕墓志》

魏故持节、龙骧将军、督营州诸军事、营州刺史、征虏将军、太中大夫、临青男、崔公之墓志铭。祖秀才，讳殊，字敬异。夫人从事中郎赵国李伥女。

魏故持節龍驤將軍督營州諸軍事營州刺史征虜將軍太中大夫臨青男崔公之墓誌銘

祖秀才諱殊字敬異夫人從事中郎趙國李伥女

父雙護中書侍郎冠軍將軍
豫州刺史安平敬侯夫人
中書趙國李誄女
君諱敬邕博陵安平人也夫
其殖姓之始蓋炎帝之胤其
在隆周遠祖尚父實作太師

秉旄鹰扬，克佐揃殷。若乃远源之富，弈世之美，故以备之前册，不待详录。君即豫州刺史安平敬侯之子。胄积仁之基，累荣构之峻，特禀清贞，少播令誉。然诺之信，著於童孺；

48

秉旄鹰扬克佐揃殷若乃远
源之富弈世之美故以备之
前册不待详录君即豫州刺
史安平敬侯之子胄积仁之
基累荣构之峻特禀清贞少
播令誉燃诺之信著於童孺

瑶音玉震，闻於弱冠。年廿八而俊华茂实，以响流於京夏矣。被旨起家，召为司徒府主簿，纳赞槐衡，能和鼎味。俄而转尚书都官郎中。时高祖孝文皇帝将改制创物，大

瑤音玉震聞於弱冠年廿八

而俊華茂實以響流於京夏

矣被旨起家召為司徒府

主簿納賛槐衡能和鼎味俄

而轉尚書都官郎中時高

祖孝文皇帝將改制創物大

朝廷

崇革正，复以君兼吏部郎。诠叙彝伦，九流斯顺。太和廿二年春，宣武皇帝副光崇正，妙简宫卫，复以君为东朝步兵。景明初，丁母忧还家，居丧致毁，几於灭性。服终，

50

崇革正復以君兼吏部郎詮
叙彝倫九流斯順太和廿二
年春宣武皇帝副光崇正
妙簡宮衛復以君為東朝步
兵景明初丁母憂還家居喪
致毀幾於減性服終朝迋

以君胆思凝果，善谋好成，临事发奇，前略无滞。征君拜为左中郎将、大都督中山王长史。出围伪义阳，城拔凯旋。君有协规之效，功绩隆盛，授龙骧将军、太府少卿、临青男。忠

君脆思凝果善谋好成临

前略无滞君拜为

左中郎将大都督中山王长史

出围伪义阳城拔凯旋

有协规之效功绩隆盛授

龙骧将军太府少卿临青男忠

恿之稱寔顯於茲永平初
聖主以遼海戎夷宣化佇賢
肅慎挈丹必也綏接於是除
君持節營州刺史將軍如故
君軒鑣始邁聲猷以先麾蓋踐疆
跋壇而溫膏均被於是殊俗

勤之称，实显於兹。永平初，圣主以辽海戎夷，宣化伫贤，肃慎契丹，必也绥接，於是除君持节、营州刺史，将军如故。君轩镳始迈，声猷以先，麾盖践疆，而温膏均被，於是殊俗

知仁，荒嵎识泽，惠液逮於逋遐，德润潭於边服。延昌四年，以君清政怀柔，宣风自远，征君为征虏将军太中大夫。方授美任，而君婴疾连岁。遂以熙平二年十一月廿一日卒

知仁荒嵎識澤惠液逮於逋
遐德潤潭於邊那延昌四年
以君清政懷柔宣風自遠徵
君為征虜將軍太中大夫君
授美任而君嬰疾連歲遂以
熙平二年十一月廿一日卒

於位。缙绅痛惜，姻旧咸酸，依君绩行，蒙赐左将军济州刺史，加谥曰贞，礼也。孤息伯茂，衔哀在疚，摧号冈诉，泣庭训之崩沉，泪松杨之以树，洞抽绝其何言，刊遗德於泉路。其

於位緝紳痛惜姻舊咸酸依
君緝行蒙贈左將軍濟州刺
史加諡曰貞禮也孤息伯茂
衛衰在疚摧號岡訴泣庭訓
之劬沈渡松楊之以樹洞抽
絕其何言刊遺德於泉路其

辞曰：绵哉遐胄，帝炎之绪。爰历姬初，祖唯尚父。曰周曰汉，荣光继武。迈德传辉，儒（贤）代举。於穆睿考，诞质含灵。秉仁岳峻，动智渊明。育善以和，奖干以

辞曰

绵哉遐胄帝炎之绪爰厤姬

初祖唯尚父曰周曰漢榮光

继武迈德傳輝儒代举

穆叡考誕質含靈秉仁岳峻

動智淵明育善以和將幹

贞。响发邦丘，翼起槐庭。庆钟盛世，皇泽远融。入参彝叙，出佐边戎。谋成辕幕，绩著军功。伪城飙偃，蠢境怀风。王恩流赏，作捍东荒。惠沾海服，爱洽辽乡。天情方渥，简爵

贞響發邦丘翼起槐逰慶鍾
盛世皇澤遽融入桼彜叙
出佐邊戎謀成辕幕績著軍
切偽城飙偃蠢境懷風王
恩流賞作捍東荒惠沾海服
愛洽遼鄉天情方渥簡爵

唯良。如何仓昊，国宝沦光。白杨晦以笼云，松区杳而烟邃。藐孤叫其崩怨，亲宾飒而垂泪。仰层穹而摧号，痛尊灵之长秘。志遗德兮何陈，篆幽石兮深隧。呜呼哀哉！

唯良如何仓昊國寶淪光

楊晦以籠雲區杳而烟邃

淚佈層穹而摧號痛尊靈之

長秘誌遺德兮何陳篆

于深邃嗚呼哀哉

君讳璧，字元和，勃海条县广乐乡吉迁里人也。其先李耳，著玄经於衰周。灵条神叶，辉弓剑於盛汉。载籍既详，故余略焉。高祖司空，道协当时，行和州

王逰風華帝閣曾祖尚書
操履清白鑒同水鏡鈴品
燕朝聲光龍部祖東莞乘榮
犖違世芳齊郡養性頥年
芳透映繼寶相輝君
緇靈結彩來維山育性韻宇

端华，风量渊远，傲傥不羁，魁岸独绝，猛气烟张，雄心泉涌，艺因生机，学师心晓。少好《春秋》《左氏传》，而不存章句。尤爱马班两史，谈论事意略无所违。性严毅，简

端華風量淵遠儻不羈

魁岸獨絕猛氣煙張雄心

泉涌藝曰生機學師曉

少好春秋尤氏傳而不存

章句尤愛馬班兩史談論

事意略無而違性嚴毅簡

南徙魏回沙鄉文風北缺

輝二國皆晉人失馭群書善

除中□博士譽溢一京聲

十八舉秀才對策高萬夫

六出膺州命為西曹從事

淳言工賞要善尺牘年

61

高祖孝文皇帝追悅淹中游心稷下觀書亡落恨閱不周與為連和規借完典而齊主昏迷孤違天意為中書郎王融思狎淵雲韻乘琳瑀氣軼江南聲蘭俗

高祖孝文皇帝追悦淹中，游心稷下，观书亡落，恨阅不周，与为连和，规借完典。而齐主昏迷，孤违天意，为中书郎。王融思狎渊云，韵乘琳瑀，气轶江南，声兰俗

任感深孺慕那闕中軍大

一邦績輝千里以母憂去

善容郎遷浮夫守分祚

朝宜借副書轉授尚南

服君風遙深紟縞楠在

北徇翻孤遠鑒賞絕倫遠

将军彭城王，翼陪鸾驾，振旆荆南。召君为皇子掾。参算戎旅，谋协主襟，府□，除司空掾。毗赞台阶，增徽鼎味。每辞父老，申求乡禄。高阳王亲同鲁卫，义齐分陕。

出鎮皇岳作牧趙燕除皇

子別駕燕護清河勃海長

樂三郡衣錦遊鄉物情景

附阮布謠洛還秘卧待閒

守京兆王作蕃海服問鼎

冀川居遴鑒禍機潛形渭

外。镇东李公，出军□北，都督六州，扫清叛命。复召君兼别驾，督护乐陵郡。君心希禄养，复乞史任。州频表言朝心，未允。于时，政出权门，事由外戚。君千里遥书，

外鎮東李公出□北都
督六州掃清叛命復名君忠
焉別駕督護樂陵郡君忠
希祿養復乞史□州頻表
言朝心未允于時政出擢
門事由外戚君千里遙書

危懸施聞君在邦人情敬

柔勢連海右州牧蕭王心

身之次落緒失源妖賊大

栖遊漳里餘年是故零

軍託尋丁顠窮沉衰鄉地

群公交轍坐使諸王情溁

忌。召兼抚军府长史加镇远将军东道别将。众裁一旅，破贼千群，漳东妖丑，望旗鸟散。太傅清河王，外膺上台，内荷遗辅，权宠攸归，势倾京野。妙简才贤，用华

势傾京野妙簡才貽用華
上台內荷遺輔攏寵攸歸
旗鳥散太傅清河王外膺
旅破賊千群漳東妖鯤溎
遂將軍東道別將衆裁一
忌名焦撫軍府長史加鎮

朝淫名君太尉府谘議叅

軍事獻賞槐遊風輝天閣

雖希逸之佐廣陵無以過不

也天道芒昧報善無聞

韋遵疾春秋宗十以魏神

龜二年歲巳亥春二月辛

石於泉阿令聲猷而不滅

山龍之體義兼遷缺勒金

海郡悠縣南古城之東堈

二月廿一日遷窆奠

陽里之宅迁光元年冬十

亥朔廿一日辛未本洛

其辞曰垂人宵眇理绝

名况伊君之先江海匪量

潜魂柱下飞声泗上训丘

发偁玄言以人畅

神叶传芳不已漳海降祥

寞坐夫于学贯丘传艺洞

遷史觀物昭聞風
曉理賓王流譽名鷟池
齊依江澳魏薄桑湄榮風
未曙雲長已
知登身宪闈分竹海湄投
影台庭披繡遝鄉物情皆

附，宾友生光。鞲击大乘，猛气烟张。献轨宰门，槐风增芳。呜呼天道，芒昧靡分。空传余庆，报善无闻。遥途未亢，逸影已沦。骨落青松，魂追白云。无常之理，

青松魂追白云無常之理

途未亢逸景淪渭瀁

空傳餘慶報善無聞

燒芳鳴呼天道恠昧靡分

猛氣煙張獻軌宰門槐風

附賓友生光鞲以大乘

义兼山冡。释之（献）谏，汉文□□□心怵。汲茔纪襄，鲁坟旌孔。镌铭泉阴，永昭芳涌。

气焦山冡释之献谏汉文□

心怵汲茔纪襄

鲁坟旌孔镌铭泉阴永昭

芳涌

魏故世宗宣武皇帝

第一贵嫔夫人司马

墓誌铭夫人讳顯姿

第一贵嫔夫人司

河内温人豫�豫青

州刺史烈公之第三

《司马显姿墓志》

魏故世宗宣武皇帝第一贵嫔夫人司马氏墓志铭。夫人讳显姿,河内温人,豫、郢、豫、青四州刺史烈公之第三女

也。其先有晋之苗胄矣。曾祖司徒琅邪贞王，垂芳绩於晋代。祖司空康王，播休誉於恒朔。父烈公，以才英俊举，流清响

也　其　先　有　晉　之　苗　胄　矣

曾　祖　司　徒　瑯　邪　貞　王　垂

芳　績　於　晉　代　祖　司　空　康

廷　播　休　譽　於　恒　朔　父　烈

公　以　才　英　儁　舉　流　清　響

於司洛技鈗南藩振雷

聲於郢豫夫人承聯藝

之妙气育窈窕之靈姿

閑淑發於髫季四德成

於笄歳至於婉婉織紝

早譽宗闈潔白貞專遠

聞天閣帝欽其令

問正始初敕遣長秋納

為貴華夫人彼歸遘忑

能成百兩之禮潮服常

早誉宗闱，洁白贞专，远闻天阁。帝钦其令问，正始初，敕遣长秋，纳为贵华。夫人攸归遘止，能成百两之礼，潮服常

78

清，弗失葛覃之训。虔心奉后，令江汜再兴，下抚嫔御，使螽斯重作。帝观其无媢之怀，感其冈（罔）怨之志，末几迁命为第

怨之志未幾遷命爲第

觀其無媢之懷感其罔

嬪御使螽斯重作帝

奉后令江汜再興下撫

清弗葛覃之訓虔

一貴嬪夫人自世宗

暴遷情毀過禮食減重

膳衣不色帛方當母訓

眾媵班軌兩宮而仁順

無徵春秋卅正光元秊

一贵嫔夫人。自世宗升遐，情毁过礼，食减重膳，衣不色帛。方当母训众媵，班轨两宫；而仁顺无征，春秋卅，正光元年

二月十九日薨于金墉

神銘其詞曰

塋景陵六宫痛惜乃作

巳亥羿廿二日庚申倍

墉二季歲次辛丑二月

十二月十九日薨于金墉。二年岁次辛丑，二月巳（己）亥朔，廿二日庚申倍葬景陵。六宫痛惜，乃作神铭。其词曰：

瑜生高岭，宝育洪渊。世隆道贵，乃长贞贤。情陵玉洁，志辱冰坚。彰婉奇岁，显淑笄年。翔鸣陋野，声闻上日。尸鸠在帷，累

瑜生高嶺寶育洪淵世
隆道貴乃長貞賢情陵
玉潔志辱冰堅彰婉奇
歲顯淑笄年翔鳴陋野
磬聞上日尸鳩在帷累

欲質靈龜定祥長秋

納吉之子彼歸宜其廊

帝室作注天江雖勞廊

愠如彼關雎哀如不怪

心嘖衆嬪嘺然斯順小

星重风，蠡斯再训。既明善始，当保令终。如何不吊，奄谢清融。形归长夜，魄返余风。勒铭玄石，寄颂泉宫。

星重风蠡斯再训既明

善始当保令终如荷养

吊奄谢清融形归长夜寄

魄返馀风勒铭玄石寄

颂泉宫

《董美人墓志》　美人董氏墓志铭。美人姓董，汾州恤宜县人也。祖佛子，齐凉州刺史。敦仁博洽，标誉乡间。父后进，俶傥英雄，声驰河沇。美人体质闲华，天情婉嬺。恭以接上，顺以承亲，含华吐艳，竜章凤采，砌炳瑾瑜，庭芳兰蕙。既而来仪鲁殿，出事梁台，摇环

美董氏墓誌銘

美人姓董汾州恤宜縣人也美祖

佛子齊涼州刺史敦仁博洽標

譽鄉間父後進佽僮英雄聲馳

河流美人體質開華天情婉嬺

恭以接上順以承親含華吐艷

竜章鳳采砌炳瑾瑜達芳蘭蕙

既而來儀魯殿出事梁臺搖環

佩於芳林，祛绮缋於春景。投壶工鹤飞之巧，弹棋穷巾角之妙。妖容倾国，冶笑千金，妆映池莲，镜澄窗月。态转回眸之艳，香飘曳裾之风。飒洒委迤，吹花回雪。以开皇十七年二月感疾，至七月十四日戊子终于仁寿宫山第。春秋二十有九，农皇上药，竟

珮於芳林袪縜繢於春景投壺
工鶴飛之巧彈棊窮巾角之妙
妖容傾國冶笑千金映池蓮
鏡澄窻月態轉迴眸之艷香飄
电裾之風颯灑委迤吹花迴雪
以開皇十七年二月感疾至七
月十四日戊子終于仁壽宫山
第春秋二十有九農皇上藥竟

無救於秦醫老君露醮传有望於山士恐此瑶華忽焉悴兹桂藥摧芳上年以其年十月十二日葬于龍首原寂幽夜菲二荒隴埋故愛於重泉沉餘嬌拎玄邃惟鎚設而神見空想文成之術弦管奏而泉瀆弥念姑舒之魂觸感興悲乃為銘曰

高唐独绝，阳台可怜，花耀芳囿，霞绮遥天，波惊洛浦，芝茂琼田，嗟乎颓日，还随浚川。比翼孤栖，同心只寝，风卷愁慎，冰寒泪枕，悠悠长暝，杳杳无春，落鬓摧椽，故黛凝尘，昔新悲故，今故悲新，余心留想，有念无人。去岁花台，临欢陪践，今兹秋夜，思人潜泫，

高唐獨絕陽臺可憐花耀芳囿
霞綺遙天波驚洛浦芝茂瓊田
嗟乎頹日還隨浚川比翼孤栖
同心隻寢風卷愁慎冰寒淚枕
慹慹長暝杳杳無春落鬢摧櫬
故黛凝塵昔新悲故今故悲新
餘心留想有念無人去歲花臺
臨歡陪踐今茲秋夜思人潛泫

迁神真宅归骨玄房依依泉路
萧萧白杨坟孤山静松疏月凉
壖兹玉匣傅此余芳
惟开皇十七年岁次丁巳十月
甲辰朔十二日乙卯上柱国
益州总管蜀王制

游神真宅，归骨玄房，依依泉路，萧萧白杨，坟孤山静，松疏月凉，瘗兹玉匣，传此余芳。

惟开皇十七年岁次丁巳十月甲辰朔十二日乙卯，上柱国、益州总管蜀王制。

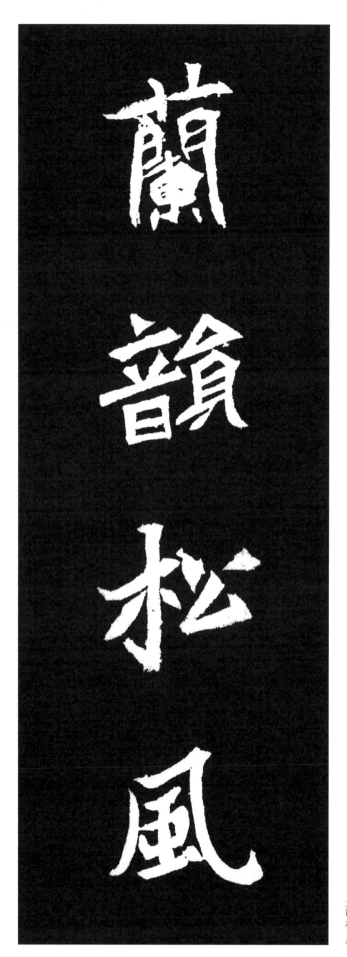

兰韵松风

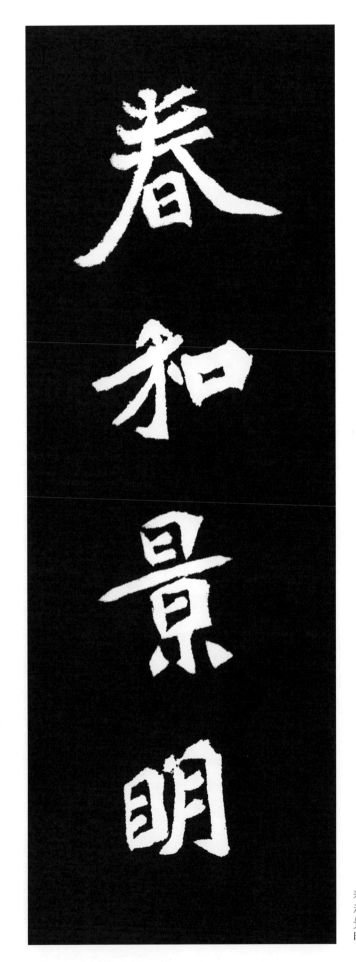

春和景明

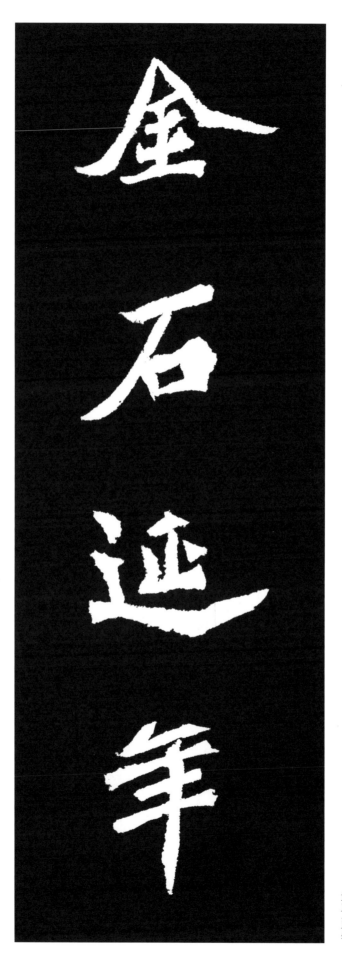

金石延年

简 介

墓志是指放在墓里的记录死者生平的石刻。三国时期，曹操提倡薄葬，颁布了《禁碑令》，禁止为个人树碑立传，世人遂将记录及歌颂墓主生平的文辞镌刻于一较小的方版或小型墓碑上随葬。到了南北朝时期（420—589），北朝的刊铭刻石之风盛行，通称『魏碑』，其书风体势称为『魏碑体』，对后世影响极大。

魏碑遗迹主要分为造像记、碑碣、摩崖和墓志铭四种。其中，长埋地下的墓志铭由于少受人为破坏及风化侵蚀，存世量较大，通常保存得较为完整，成为后世接触和学习『魏碑体』书法的一大宝库。

本书所收录的《元桢墓志》《孟敬训墓志》《王诵妻墓志》《刁遵墓志》《元显俊墓志》《崔敬邕墓志》《李璧墓志》《司马显姿墓志》均为魏碑墓志铭名品，书刻皆精，是临摹研习『魏碑体』书风的优秀范本。

隋代去六朝未远，其楷书书风上承魏碑，下开唐楷。隋代书迹中，《董美人墓志》堪称隋代墓志小楷第一。其笔法精劲含蓄，淳雅婉丽，结字恭正严谨，骨秀肌丰，于历代墓志铭书法中当推上品，故也收录于本书中。

图书在版编目（CIP）数据

墓志铭九品 / 华夏万卷编. — 长沙：湖南美术出版社，2018.4
（中国书法传世碑帖精品）
ISBN 978-7-5356-8368-7

Ⅰ.①墓… Ⅱ.①华… Ⅲ.①楷书–碑帖–中国–北魏 Ⅳ.①J292.23

中国版本图书馆 CIP 数据核字(2018)第 116343 号

Muzhiming Jiu Pin

墓志铭九品
(中国书法传世碑帖精品)

出 版 人：黄　啸
编　　者：华夏万卷
编　　委：倪丽华　邹方斌
　　　　　汪　仕　王晓桥
责任编辑：邹方斌
责任校对：王玉蓉
装帧设计：周　喆
出版发行：湖南美术出版社
　　　　　（长沙市东二环一段 622 号）
经　　销：全国新华书店
印　　刷：重庆新金雅迪艺术印刷有限公司
　　　　　（重庆市江北区港安二路 37 号）
开　　本：880×1230　1/16
印　　张：6
版　　次：2018 年 4 月第 1 版
印　　次：2018 年 6 月第 1 次印刷
书　　号：ISBN 978-7-5356-8368-7
定　　价：38.00 元

华夏万卷

让人人写好字

墓志铭九品

中、国、书、法、传、世、碑、帖、精、品

楷书 01

华夏万卷 编

湖南美术出版社